中國碑帖名品二編 [十三]

蘇軾洞庭春色賦 中山松醪賦

上海書畫出版社

前言

中華文明綿延五千餘年，文字實具第一功。從倉頡造字而雨粟鬼泣的傳說起，歷經華夏子民智慧聚集、薪火相傳，終使漢字生生不息，蔚爲壯觀。伴隨着漢字發展而成長的中國書法，基於漢字象形表意的特性，在一代又一代書寫者的努力之下，最終超越其實用意義，成爲一門世界上其他民族文字無企及的純藝術，并成爲漢文化的重要元素之一。在中國知識階層看來，書法是中國人『澄懷味象』、寓哲理於詩性的藝術最高表現方式，她净化、提升了人的精神品格，歷來被視爲『道』『器』合一。而事實上，中國書法確實包羅萬象，從孔孟釋道到各家學説，從宇宙自然到社會生活，中華文化的精粹，在其間都得到了種種反映，對漢字美的不懈追求，多樣的書家風格，則愈加顯示出漢字的無窮活力。那些最優秀的『知行合一』的書法家們是中華智慧的實踐者，他們匯成的這條書法之河印證了中華文化的發展。

因此，學習和探求書法藝術，實際上是瞭解中華文化最有效的一個途徑。歷史證明，漢字及其書法衝破了民族文化的隔閡和時空的限制，在世界文明的進程中發生了重要作用。我們堅信，在今後的文明進程中，這一獨特的藝術形式，仍將發揮出巨大的力量。然而，在當代這個社會經濟高速發展、不同文化劇烈碰撞的時期，書法也遭遇前所未有的挑戰，而漢字書寫的退化，或許是書法之道出現踟躕不前的重要原因，因此，有識之士深感傳統文化有『迷失』和『式微』之虞。書法藝術的健康發展，有賴於對中國文化、藝術真諦更深刻的體認，匯聚更多的力量做更多務實的工作，這是當今從事書法工作的專業人士責無旁貸的重任。

有鑒於此，上海書畫出版社以保存、還原最優秀的書法藝術作品爲目的，從系統觀照整個書法史藝術進程的視綫出發，於二〇一一年至二〇一五年間出版《中國碑帖名品》叢帖一百種，受到了廣大書法讀者的歡迎，成爲當代書法出版物的重要代表。爲了能夠更好地呈現中國書法的魅力，滿足讀者日益增長的需求，我們決定推出叢帖二編。二編將承續前編的編輯初衷，擴大名作的匯集數量，進一步提升品質，以利讀者品鑒到更多樣的歷代書法經典，獲得對中國書法史更爲豐富的認識，促進對這份寶貴遺産更深入的開掘和研究。

上海書畫出版社

簡 介

蘇軾（一〇三七—一一〇一），字子瞻，號東坡居士，與其父蘇洵、其弟蘇轍并稱『三蘇』。眉州眉山（今四川省眉山市）人，宋代名臣、文學家、書畫家。嘉祐二年（一〇五七）進士及第，受歐陽脩賞識。宋神宗時歷仕鳳翔、杭州、密州、徐州、湖州，元豐三年（一〇八〇）因『烏臺詩案』被貶爲黃州團練副使。哲宗時官至翰林學士、禮部尚書，并出任杭州、潁州、揚州、定州等地知州，皆頗有政績，愛民如子。晚年因黨争被貶惠州、儋州。徽宗時獲赦北還，於途中病逝常州。高宗贈太師，孝宗追謚『文忠』。詩、文、書、畫俱成大家，與黃庭堅、米芾、蔡襄（一作蔡京）齊名，被後世推爲『宋四家』。北宋中期文壇領袖，詩與黃庭堅并稱『蘇黃』；詞與辛棄疾并稱『蘇辛』。散文著述宏富，與歐陽脩并稱『歐蘇』，爲『唐宋八大家』之一。倡導文人畫，尤擅墨竹、怪石、枯木等。

《洞庭春色賦·中山松醪賦》，紙本，行草書，縱二十八點三厘米，橫三百〇六點三厘米，爲蘇軾自作賦書，七紙拼接，除卷首略有損佚外，其餘保存完好。《洞庭春色賦》凡三十二行，計二百八十七字；《中山松醪賦》凡三十五行，計三百十二字。書於一〇九四年，其時蘇軾被貶謫嶺南知英州（今廣東省惠州市）安置，途中遇雨，阻于襄邑，故有此書，爲晚年佳作。

是卷書法瀟灑雄勁，飄逸閑雅，體勢短肥。卷後有張孔孫、黃蒙、李東陽、王稺登、王世懋、王世貞、乾隆皇帝等題跋。明王世貞評云：『此跡不惟以古雅勝，雖姿態百出，而結構緊密，無一筆失操縱，當是眉山最上乘，觀者毋以墨豬跡之可也。』衡之此卷，實非虛譽。此卷流傳有緒，至清初爲安岐所藏，乾隆時入内府，刻入《三希堂法帖》；溥儀時被携往長春，後散佚民間，於一九八二年由一位名爲劉剛的中學教師捐贈給國家。現藏吉林省博物館。

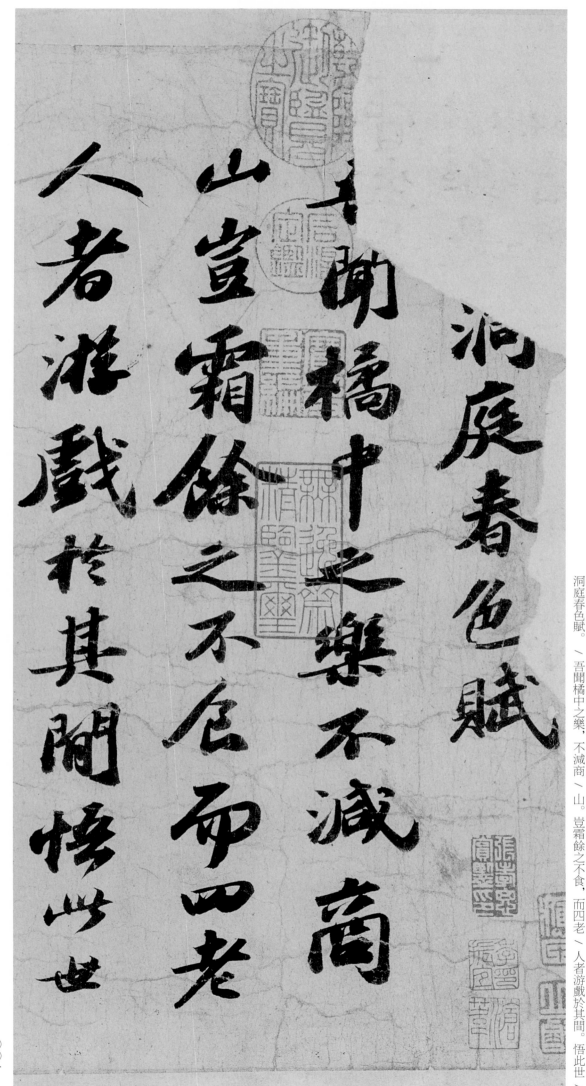

洞庭春色賦
其酣橘中之樂不減商
山豈霜餘之不食而四老
人者游戲於其間悟此世

吾聞……其間，《古今事文類聚·橘中二老》：『有巴邛人不知姓，家有橘，因霜後，諸橘盡收，餘二大橘如三四斗盎。巴人即令攀摘，輕重亦如常橘。割開，每橘有二老叟，鬚眉皤然，肌體紅明，皆相對象戲，身尺餘，談笑自若。但與決賭訖，一叟曰：「君輸我瀛洲玉塵九斛，阿母療髓凝酒四鍾、阿母女熊盈娘子躡虛龍縞襪八緉。」一叟曰：「君輸我海龍神第七女髮十兩、智瓊額黃十二枝、紫絹帔一幅、絳臺山霞寶散二劑。」一叟曰：「王先生許來，竟待不得。橘中之樂，不減商山，但不得深根固蒂，為愚人摘下耳。」又有一叟曰：「僕飢虛矣，須龍根脯食之。」即於袖中抽出一草根，方圓徑寸，形狀宛轉如龍，毫釐罔不周悉。因削食之，隨削復滿。食訖，以水噀之，化為一龍，四叟共乘之。足下泄泄雲起，須臾風雨晦冥，不知所在。』

商山：在今陝西商縣東，秦末漢初四老曾在此隱居，稱『商山四皓』。

洞庭春色賦。／吾聞橘中之樂，不減商／山。豈霜餘之不食，而四老／人者游戲於其間。悟此世／

之泡幻藏千里於一班舉

棄葉之有餘納芥子其

何艱宜賢王之達觀寄

逸想於人寰嫋嫋兮春風

之泡幻，藏千里於一班。舉／棗葉之有餘，納芥子其／何艱。宜賢王之達觀，寄／逸想於人寰。嫋嫋兮春風，

藏千里於一班：比喻將洞庭山水藏於酒中。班，通「斑」。

舉棗葉：典出《維摩詰經·不思議品》：「又於下方過恒河沙等諸佛世界，取一佛土，舉著上方，過恒河沙無數世界，如持針鋒舉一棗葉，而無所娆。」比喻諸相之虛幻，佛法之萬能。

納芥子：典出《維摩詰經·不思議品》：「若菩薩住是解脫者，以須彌之高廣內芥子中，無所增減……是名不可思議解脫法門。」比喻諸相非真，巨細可以相容。

嫋嫋：輕風吹拂貌。《楚辭·九歌·湘夫人》：「嫋嫋兮秋風，洞庭波兮木葉下。」

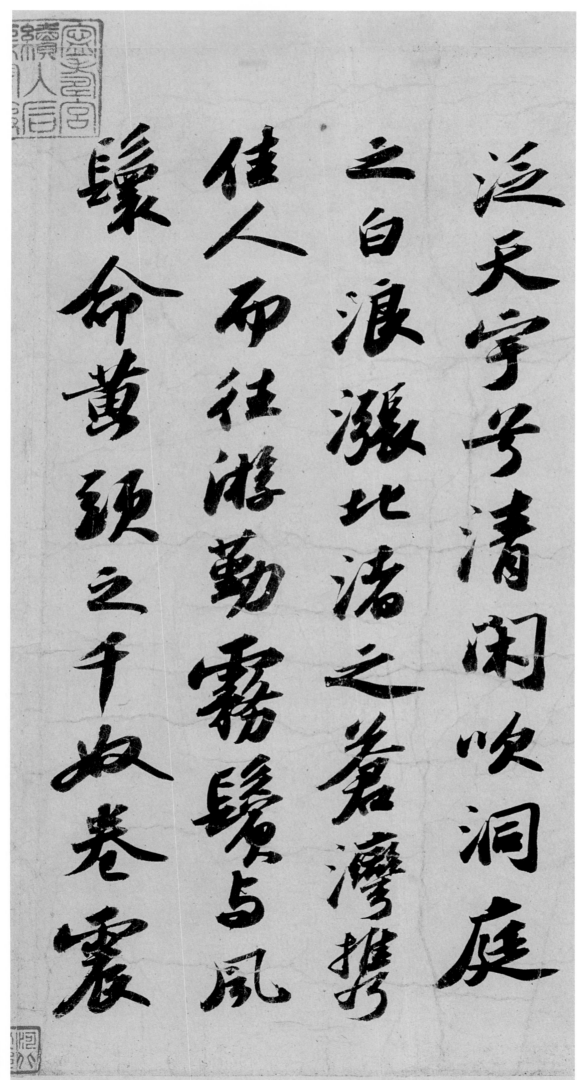

泛天宇兮清閑吹洞庭
之白浪漲北渚之蒼灣携
佳人而往游勤霧鬢与風
鬟命黄頭之千奴卷震

北渚：北面的水涯。《楚辭·九歌·湘君》：『鼂騁騖兮
江皋，夕弭節兮北渚。』

勤：《東坡文集》作『勒』。

霧鬢、風鬟：指女子細密而蓬鬆的美

千奴：千棵柑橘樹。漢末李衡爲官清廉，晚年派人於武陵龍陽汜洲種柑橘千株。臨死，對其子曰：
『汝母惡我治家，故窮如是。然吾州里有千頭木奴，不責汝衣食，歲上一匹絹，亦可足用耳。』見《三
國志·孫休傳》裴松之注引《襄陽記》。

黃頭：家奴。

泛天宇兮清閑。吹洞庭〉之白浪，漲北渚之蒼灣。携〉佳人而往游，勤霧鬢與風〉鬟。命黃頭之千奴，卷震〉

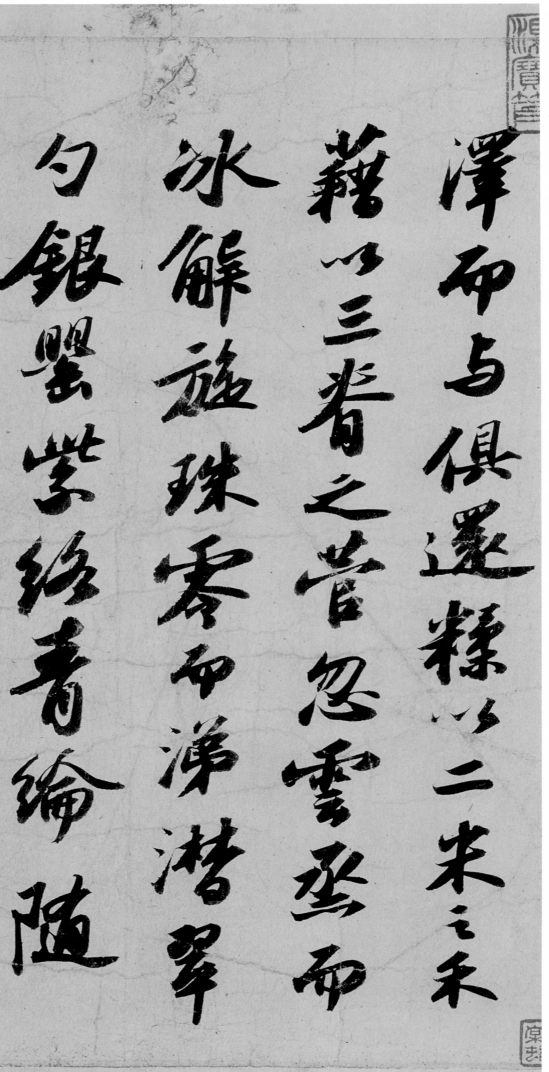

澤而与俱還糝以二米之禾
藉以三脊之菅忽雲烝而
冰解旋珠零而湔潜翠
勺銀罌紫絡青綸隨

澤而與俱還。糝以二米之禾，〵藉以三脊之菅。忽雲烝而〵冰解，旋珠零而湔潜。翠〵勺銀罌，紫絡青綸。隨〵

震澤：太湖的別稱。

二米之禾：指一個穀皮中有兩顆米粒，此泛指嘉禾。

三脊之菅：江淮間所產的一種茅草，莖有三稜。古代以為祥瑞，多用於祭祀。《史記·封禪書》：『古之封禪，鄗上之黍，北里之禾，所以為盛；江淮之間，一茅三脊，所以為藉也。』菅：茅草。

罌：一種酒器。

鷗夷：指盛酒器。《漢書·陳遵傳》引揚雄《酒箴》：「鷗夷滑稽，
腹如大壺。盡日盛酒，人復借酤。常為國器，托於屬車。」顏師古
注：「鷗夷，韋囊以盛酒。」「天子屬車常載酒食，故有鷗夷也。」

鐶：即「環」，圓環，門環。

餘瀝：剩酒。《韓非子·內儲說下》：「齊中大夫有夷射者，禦飲於王，醉甚而
出，倚於郎門。門者刖跪請曰：「足下無意賜之餘瀝子？」

破慳：本指使慳客者拿出錢財。此處形容趙令畤以酒慷慨相贈。
慳，吝嗇。

令畤，初字景貺，東坡為其改字德麟，時為簽書潁州節度判官廳公
事，與蘇軾相友善。

〔主要大字書法〕

屬車之鷗夷，歎木門之／
銅鐶。分帝觴之餘瀝，／
幸公子之破慳。我洗盞而／
起嘗，散腰足之痺頑。盡／

三江於一吸吞臾龍之神
姦醉夢跨紒始如髦蠻
鼓包山之桂檝扣林屋之
瓊關卧松風之瑟縮揭

三江於一吸，吞魚龍之神
姦。醉夢紛紜，始如髦蠻。
鼓包山之桂檝，扣林屋之
瓊關。卧松風之瑟縮，揭

髦蠻：古時對少數民族的蔑稱，此處形容醉酒後狂放如野人。語本《詩
經·小雅·角弓》：「如蠻如髦，我是用憂。」

桂檝：桂木做的船槳。

揭：褰舉衣裳涉水。《詩經·邶風·匏有苦葉》：「深則厲，淺則
揭。」《爾雅·釋水》：「揭者，揭衣也。」

瓊關：形容仙家之門。

包山：即林屋山，在今江蘇蘇州洞庭西山，乃道教『十大洞天』之一。

春溜之淙潺追范蠡於

渺茫弔夫差之懽鱷屬

此觴於西子洗亡國之

顏驚羅襪之塵飛失

夫差：即春秋時期吳王夫差。

懽鱷：懽，同「歡」。鱷，本指婦寡夫，引申為殘暴荒淫而被人民唾棄的君王。

春溜之淙潺。追范蠡於／渺茫，弔夫差之懽鱷。屬／此觴於西子，洗亡國之愁／顏。驚羅襪之塵飛，失／

舞袖之弓彎。覺而賦之，／以授公子，曰：『烏乎噫嘻！吾言考矣，公子其爲我／刪之。』

弓彎：：傳說中的一種舞蹈。據《博異記·沈亞之》言，邢鳳寓居長安平康里南，以錢百萬質得故豪家宅第，晝夢一美人來，緩步從容，執卷且吟。鳳大悦，曰：『麗人何自而臨我哉？』美人笑曰：『此妾家也。』鳳視美人所讀書，中有《春陽曲》曰：『長安少女踏春陽，何處春陽不斷腸。舞袖弓彎渾忘却，羅幃空度九秋霜。』鳳問：『何謂弓彎？』曰：『妾昔年父母教妾此舞。』美人乃起，整衣張袖，舞數拍，爲弓彎狀以示鳳。既罷，美人泫然良久，即辭去。

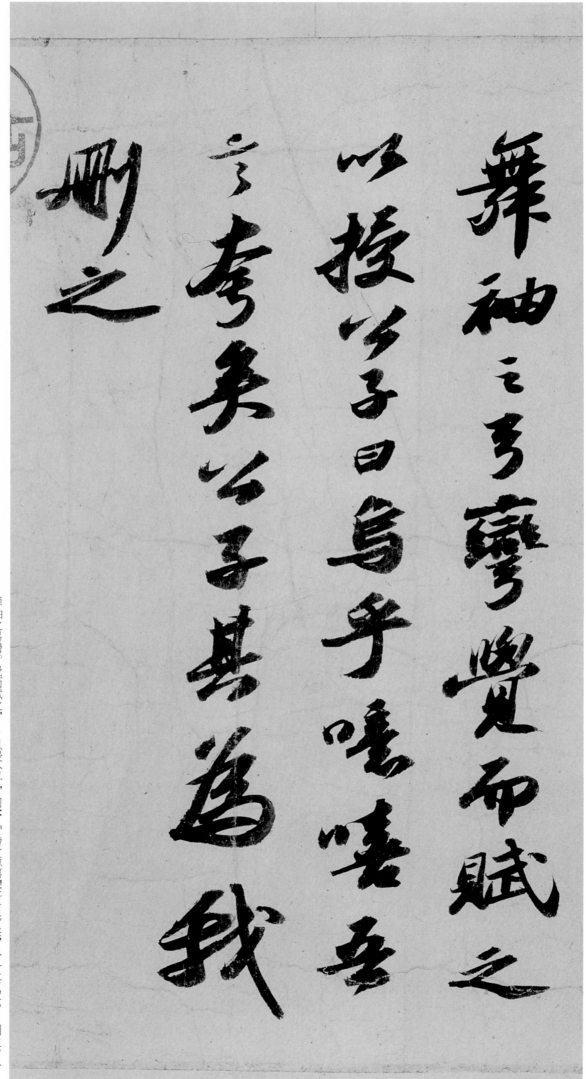

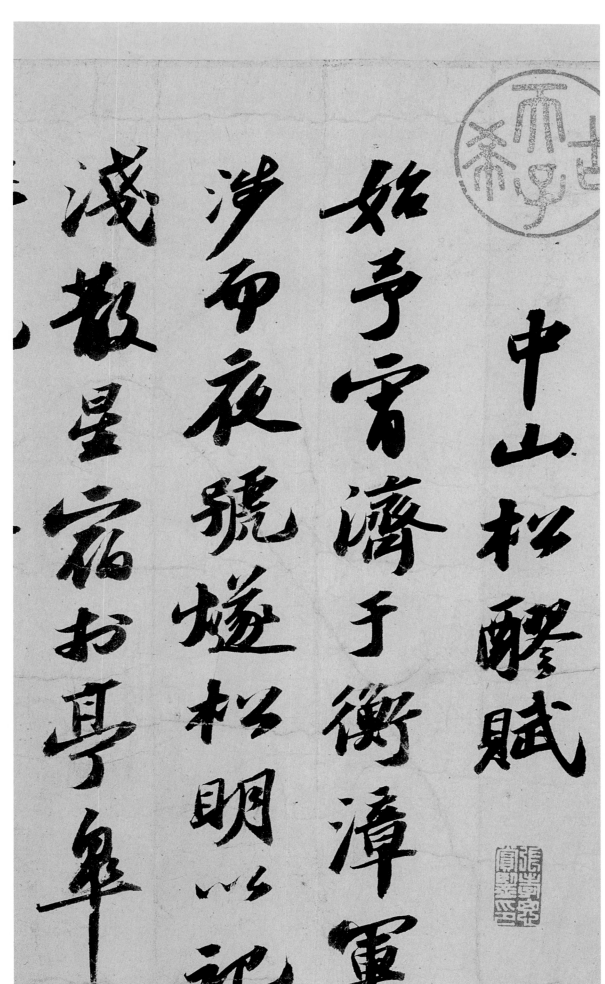

中山松醪賦

始予宵濟于衡漳軍
涉而夜號燬松明以記
淺散星宿お且亭年

中山：春秋末國名，故址在今河北定州市。元祐八年（一〇九三），蘇軾出知定州，即古中山國之地。

松醪：用松節水釀製的一種藥酒。

宵濟：夜渡。

衡漳：即漳水。

亭皋：水邊的平地。亭，平。

中山松醪賦。／始予宵濟于衡漳，軍／涉而夜號。燬松明以記／淺，散星宿於亭皋。／

鬱風中之香霧若訴予

以不遭豈千歲之妙質而

死斤斧於鴻毛效區區之

寸明曾何異於束蒿爛

鬱風中之香霧，若訴予／以不遭。豈千歲之妙質，而／死斤斧於鴻毛。效區區之／寸明，曾何異於束蒿。爛／

文章之糾纏驚節解

而流膏嘻構厦其已遠

尚藥石之可曹收薄用

於桑榆製中山之松醪

文章：錯雜的色彩或花紋。《後漢書·張衡傳》：『文章煥以粲爛

兮，美紛紜以從風。』文，通『紋』。

構厦：營造大厦，比喻治理國事或建立大業。唐杜甫《自京赴奉先縣詠懷

五百字》詩：『當今廊廟具，構厦豈云缺。』

文章之糾纏，驚節解／而流膏。嘻構厦其已遠，／尚藥石之可曹。收薄用／於桑榆，製中山之松醪。／

救尔灰燼之中免尔螢爝

之勞取通明於盤錯出

肪澤於烹熬与黍麥而

皆熟沸春聲之嘈嘈味

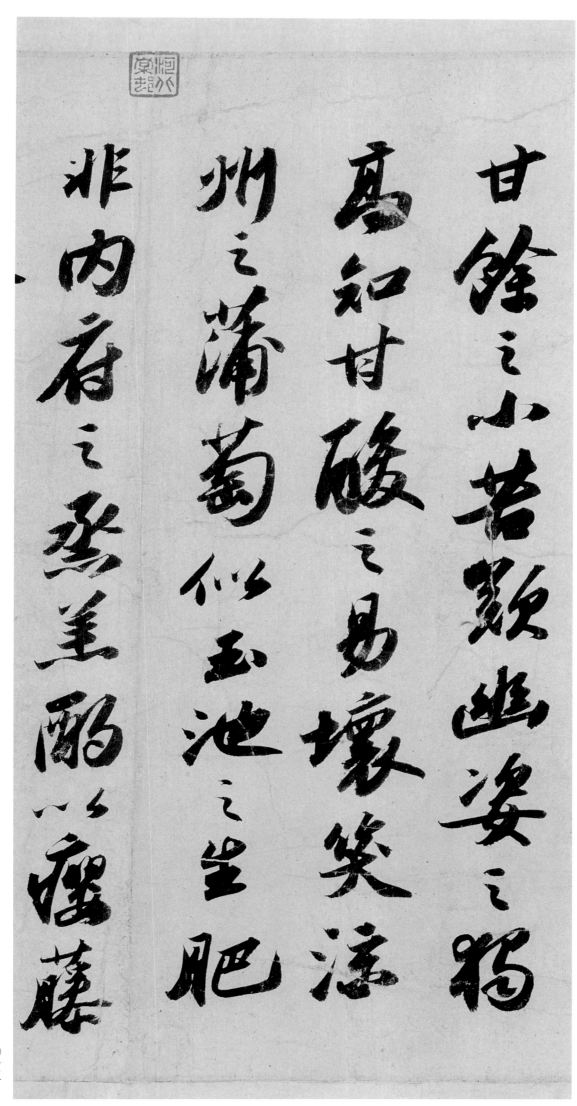

甘餘之小苦，歡幽姿之獨＞

高。知甘酸之易壞，笑涼＞

州之蒲萄。似玉池之生肥，

非內府之烝羔。酌以瘿藤＞

涼州：在今甘肅省河西走廊東端，其地所產葡萄酒自古聞名天下。

蒲萄：即『葡萄』。

玉池：道教語，指口。《黃庭外景經‧上部經》：『玉池清水灌靈根。』務成子注：『口為玉池太和宮。』蘇軾《菜羹賦》：『登盤盂而薦之，具匕筯而晨飱，助生肥於玉池，與五鼎其齊珍。』

甘餘之小苦，歡幽姿之獨／高。知甘酸之易壞，笑涼／州之蒲萄。似玉池之生肥，／非內府之烝羔。酌以瘿藤／

之紋樽薦以石蟹之霜
螯嘗日飲之幾何覺天
刑之可逃投拄杖而起
罷兒童之抑搔望西山

之紋樽，薦以石蟹之霜／螯。曾日飲之幾何，覺天／刑之可逃。投拄杖而起行，／罷兒童之抑搔。望西山／

天刑：上天的法則。此處相當於說一切人生的苦惱。

抑搔：抓撓扒搔。《禮記·內則》：『疾痛苛癢，而敬抑搔之。』此處形容飲酒前的迫切焦急，心癢如騷。

石蟹之霜螯：石蟹，溪蟹的俗稱，產溪澗石穴中，體小殼堅。霜螯，指秋後所出之蟹。蘇軾《丁公默送蝤蛑》詩：『溪邊石蟹小如錢，喜見輪囷赤玉盤。半殼含黃宜點酒，兩螯斫雪勸加餐。』

曾日：每日曾。在此作副詞，用來加強語氣。

瘦藤之紋樽：瘦木、古藤所製的木杯。瘦，木瘤，用以製木器，取其木紋斑斕之美。

褰裳：撩起衣裳。

嵇、阮：嵇康、阮籍，位列於晋『竹林七賢』中。

之咫尺，欲褰裳以游遨。跨／超峰之奔鹿，接掛壁之／飛猱。遂從此而入海，渺／翻天之雲濤。使夫嵇、阮／

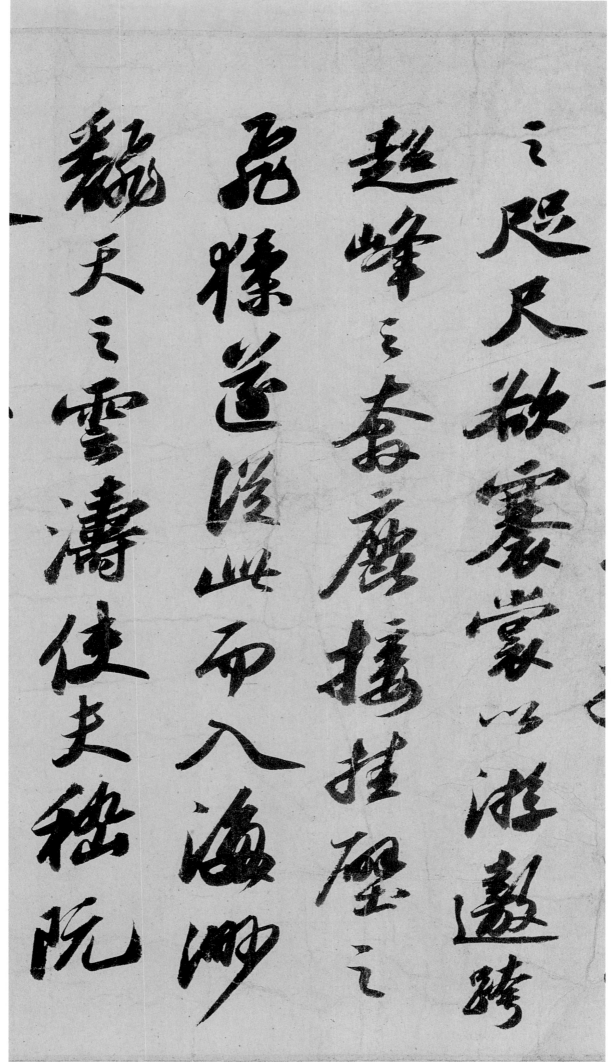

之咫尺欲褰裳以游遨跨
超峰之奔鹿接掛壁之
飛猱道險此而入海渺
翻天之雲濤使夫嵇阮

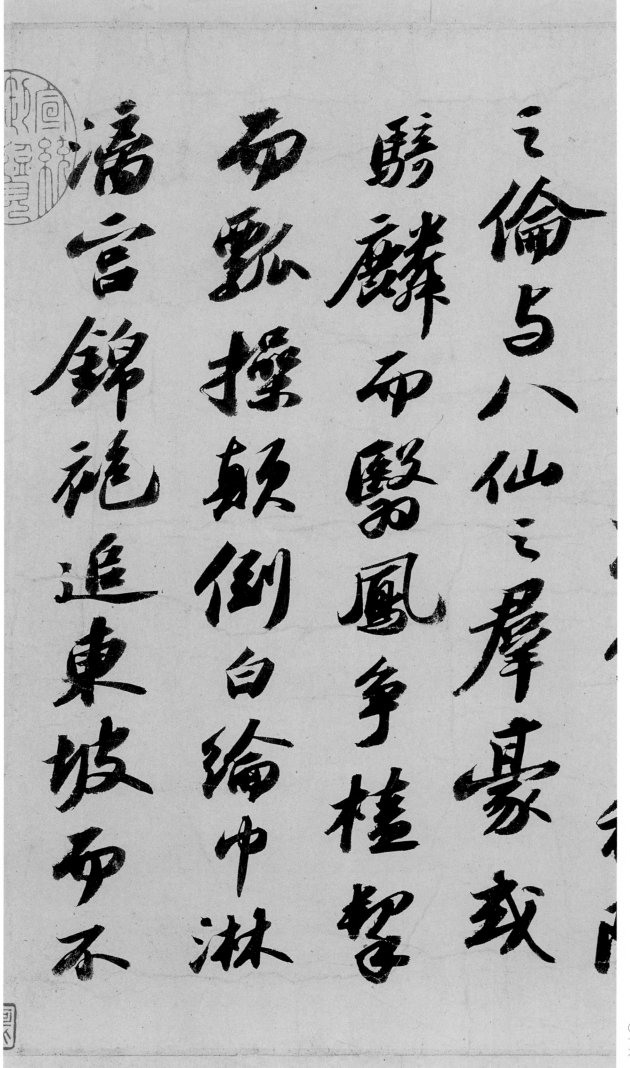

之倫与八仙之羣豪或
騎麟而翳鳳爭檻挈
而瓢擥顛倒白綸巾淋
漓宮錦袍追東坡而不

翳鳳：本謂以鳳羽爲車蓋，後用爲乘鳳之意。

檻：盛酒的器具。

挈：用手提着。

宮錦袍：用宮錦製成的袍子。《舊唐書·文苑傳·李白傳》：「嘗月夜乘舟，自采石達金陵，白衣宮錦袍，於舟中顧瞻笑傲，傍若無人。」後指詩酒放達之人。

之倫，与八仙之羣豪。或﹁騎麟而翳鳳，爭檻挈﹂而瓢擥。顛倒白綸巾，淋﹁漓宮錦袍。追東坡而不﹂

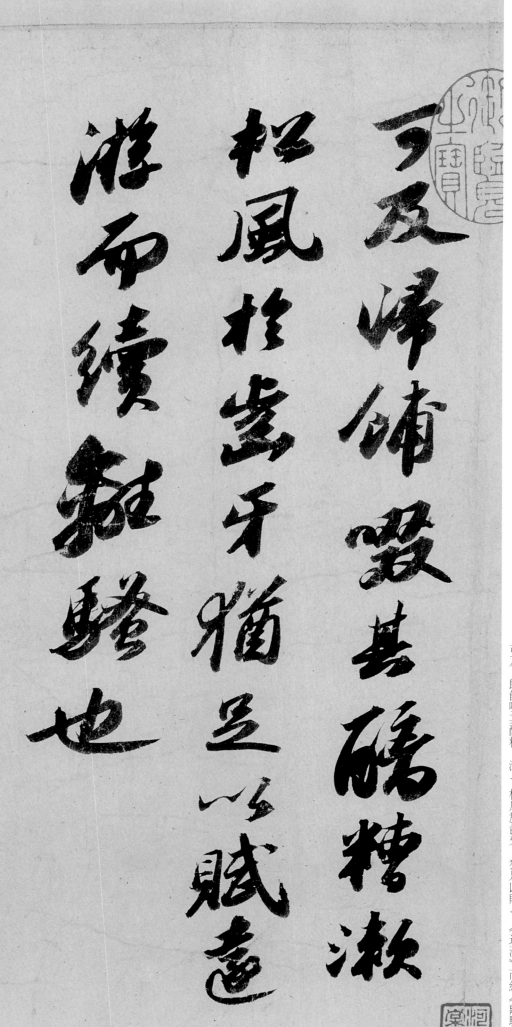

可及歸鋪啜其醨糟漱
松風於齒牙猶足以賦遠
游而續離騷也

鋪啜其醨糟：鋪啜，吃喝。醨糟，酒糟，酒渣。《文選》屈原《漁父》：「衆人皆醉，何不鋪其糟而歠其醨。」六臣注：「鋪，食也。歠，飲也。糟醨，皆酒滓。」歠，同「啜」。

《遠游》《離騷》：《楚辭》所輯錄的篇名。

可及，歸鋪啜其醨糟。漱、松風於齒牙，猶足以賦、《遠游》而續《離騷》也。

始安定郡王以黄柑釀
酒名之曰洞庭春色其
猶子法麟得之以餉予
戲為作賦後予為中

始安定郡王以黄柑釀＼酒，名之曰『洞庭春色』。其＼猶子德麟得之以餉予，＼戲爲作賦。後予爲中＼

安定郡王：趙世准，北宋宗室，舒國公趙惟忠之孫，韓國公趙從藹之子，襲封安定郡王。卒年六十八，贈開府儀同三司，追封成王。

德麟：即趙令畤，字德麟，涿郡人，宋太祖次子燕王德昭之玄孫。元祐六年（一〇九一）任簽書潁州節度判官廳公事。因與蘇軾交通罰金，入元祐黨籍。紹興初襲封安定郡王，卒贈開府儀同三司。

猶子：侄子。

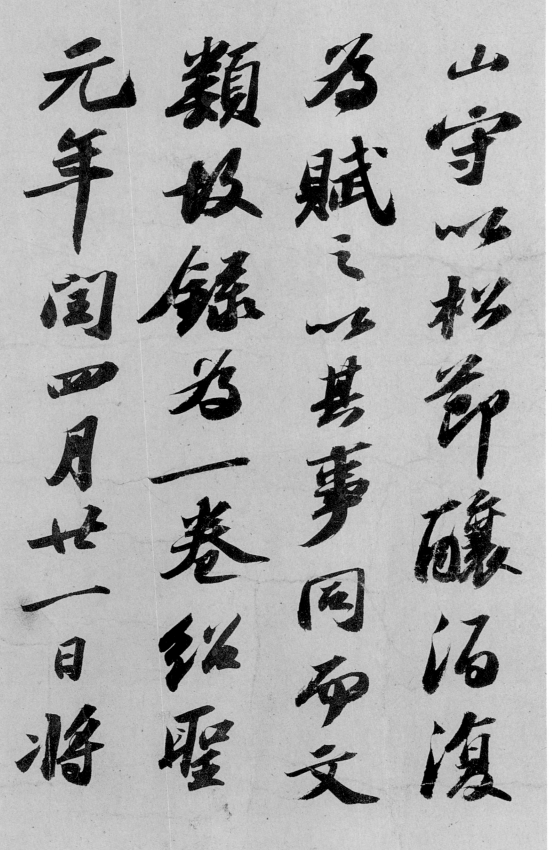

山守以松節釀泔溲
為賦之以其事同而文
類故錄為一卷紹聖
元年閏四月廿一日將

山守，以松節釀酒，復／爲賦之。以其事同而文／類，故錄爲一卷。紹聖／元年閏四月廿一日，將／

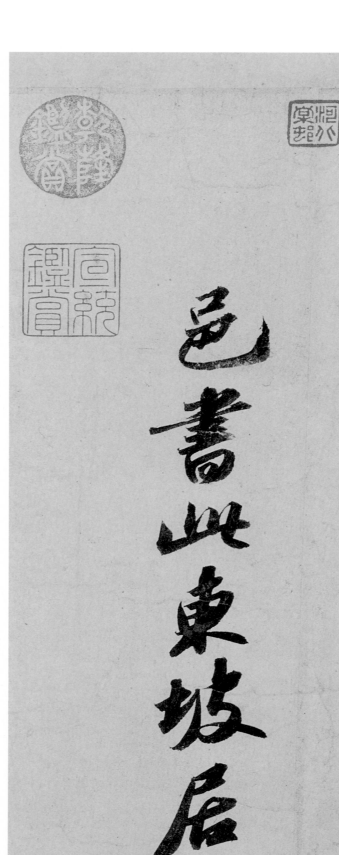

適嶺表遇大雨留襄
邑書此東坡居士記

内府收蘇軾書凡數十種妍秀飄逸各極其勝此所
書二賦乃將過嶺對筆情氣鬱然對真家者則首之毛

嶺表：即嶺外，嶺南。

襄邑：今河南省睢縣，在北宋京城開封東南一百五十里。

適嶺表，遇大雨，留襄／邑書此。東坡居士記。／

予自鄂渚走豫章渝西關前宋名公墨跡

徃徃非真今觀郭仲實所藏坡僊出定州

書二賦筆意雄勁与家國之家鐵溝行元

遺山收王晉卿畫煙江疊嶂圖唱和深为題

好事者尚珍祕之時至元乙酉七夕同更部尚

書劉伯室庭奉翰林文字楊泩周觀扵上毮官

舍隆安張孔孫題

可想見乾隆丙寅長至後百泉題

丹山停蹕憶松醪淘盡幾番真豪大
今潯羨詩裏鐵甞鄖老手攜拈鰲文章
嫻雲驚微纙拄杖投仍起績驪雪派高
前重偽何脊弱至氏一揮毫

乾隆庚午小春驪眾春圍題

薄用收松製作醙醾寄想見言雄豪真熟自可出肪
澤鋪喂何須較蟹蝥猶子贈茲同氣味大夫擽彼畔
軍驪丹山正此散典雪攜卷重廣點詠毫
丙午季春月疊庚午詩韻滿題

右洞庭春色中山松醪二賦

東坡先生之文翰也如良金

美玉雖昆夷愚狄讀之知為

至寶大學士吾鄉襄陽鄭君

遠寶而藏之及出示圓寶以

違寶而藏之坂固宜也君

六以反輸之善協貴

鳳池流之典

制誥事慎密簡靜時論唱

之義人年髣受藝至如

撿衫持以示余邦題士君子
勿嘗壯行蓋有及物之志
君義相伊邪寔百里之民
休咸而係先噴遺墨尚知
賓愛推以及民甚有而安

若邪 君若知而李轵

正統壬戌冬十月初吉奉政大

夫修正庶尹禮部郎中

賜令三品祿直

文淵閣永嘉黃養正書

中山松云洞庵柏如

药衡松青色的三候

好龝盡遠好縞墨風

以聲晚耗

不用放瘍善法雄白

間是福醒

東坡

蘇文忠公書流傳人間者僕平生所見幾數十

卷然獨文史公家之後杰壁賦及嵩陽帖徐
文靖之楚頌買田陽羨二帖李太僕之乞居常
州奏徐銀臺之九歌惟此諸簡為絕妙其餘
紛紛辟璣斷壁不稱秘寶頂觀此二賦於陳
君從訓襄中鉅墨精好波畫遒勁誠哉偉麗
之觀余家黃庭点欲並驅爭先矣
乙亥八月廿又三日王稺登謹題

顏文忠公書余生平所藏四詩瀟灑飄逸每謂人間無

二至於長篇完牘尤精墨好有冠冕珮玉之意故當共

推此卷少時便見刻本不意於從詞所獲見真蹟三復

不能釋手為誌年月姓名於後

甲申九月朔後一百吳郡王世懋謹題

洞庭春色中山松醪二賦賓比石酒經之羽
翼既成而绝爱之往往秀客書而謂人間
合有名十本者余與敬美所見石本一則
草而瘦一則楷而放與此蹟頓不同比蹟
不惟以古雅滕雛姿態百出而結構照

者每以墨豬綴之可也賦語流麗伉浪

六自可見汁此公惜遇嶺留襄城惝浮

五十九歲與余正同余不赴刑部侍即庶

可免嶺外游弟竹米汁乘僅向日己

與二賦筌緣不知此公而在卷首肯否

又後方世貞題

歷代集評

洞庭柑皮細而味美，比之他柑韵稍不及，熟最早，藏之至來歲之春，其色如丹。鄉人謂其種自洞庭山來，故以得名。東坡《洞庭春色賦》有曰……物固唯所用，醞釀得宜，真足以佐騷人之清興耳。

——宋 韓彥直《橘錄》

東坡簡札，字形溫潤，無一點俗氣。今世號能書者數家，雖規摹古人，自有長處，至於天然自工，筆圓而韵勝，所謂兼四子之有以易之，不與也。

東坡書如華嶽三峰，卓立參昂，雖造物之爐錘，不自知其妙也。中年書圓勁而有韵，大似徐會稽；晚年沉着痛快，乃似李北海。此公蓋天資解書，比之詩人，是李白之流。

——宋 黃庭堅《山谷論書》

天生坡公如生千歲之松，本欲使之棟明堂、柱清廟也。神宗欲用而未及，宣、仁用之而未終，乃卒厄於群小。元祐八年癸酉六月，以端明、翰林侍讀二學士出知定州，定州古中山國也。公自此遂收朝跡不復升，而貶竄顛隮以死矣。是何異燬棟梁大材使效爝火小用，而卒將煨燼泯滅也哉！公製松醪而賦之，蓋托物以自傷，非徒區區於一松而已也。

——元 陳櫟《定宇集》

坡翁小文，字每多俊快可喜，況此是説酒用以助翰墨，姿態尤爲當行。

——明 孫鑛《書畫跋跋》

《洞庭春色》《中山松醪》二賦，實此公酒經之羽翼，既成而絕愛之，往往自爲客書，所謂人間合有數十本者。余與敬美所見石本，一則草而瘦，一則楷而放，與此跡頗不同。此跡不惟以古雅勝，雖姿態百出，而結構緊密，無一筆失操縱，當是眉山最上乘。觀者毋以墨豬跡之可也。

——明 王世貞《弇州四部稿續稿》

予自鄂渚走豫章、溯西，閱前宋名公墨跡，往往非真。今觀郭仲實所藏坡僊出定州書二賦，筆意雄勁，与密國公家《鐵溝行》、元遺山收《王晉卿畫〈煙江疊嶂圖〉》唱和，深相類，好事者當珍秘之。

——元 張孔孫《洞庭春色賦、中山松醪賦》題跋

右《洞庭春色、中山松醪》二賦，東坡先生之文翰也。如良金美玉，雖愚夫愚婦皆知爲至寶。

——明 黃蒙《洞庭春色賦、中山松醪賦》題跋

蘇文忠公書，流傳人間者，僕平生所見幾數十卷，然獨文史公家之《後赤壁賦》及《嵩陽帖》……惟此諸篇爲絕妙，其餘紛紛碎璣斷璧，不稱秘寶。頃觀此二賦於陳君從訓裝中，紙墨精好，波畫遒勁，誠哉偉麗之觀。余家《黃庭》亦欲并驅爭先矣。

——明 王穉登《洞庭春色賦、中山松醪賦》題跋

圖書在版編目（CIP）數據

蘇軾洞庭春色賦 中山松醪賦／上海書畫出版社編．—上海：上海書畫出版社，2022.1
（中國碑帖名品二編）

ISBN 978-7-5479-2795-3

Ⅰ.①蘇… Ⅱ.①上… Ⅲ.①行書－法帖－中國－北宋 Ⅳ.①J292.25

中國版本圖書館CIP數據核字（2022）第005028號

中國碑帖名品二編〔十三〕

蘇軾洞庭春色賦 中山松醪賦

本社 編

責任編輯 張恒烟 馮彥芹
審 讀 陳家紅
圖文審定 田松青
責任校對 郭曉霞
封面設計 王崢
整體設計 馮磊
技術編輯 包賽明

出版發行 上海世紀出版集團
⑳ 上海書畫出版社

地址 上海市閔行區號景路159弄A座4樓
郵政編碼 201101
網址 www.shshuhua.com
E-mail shcpph@163.com
製版 上海久段文化發展有限公司
印刷 上海雅昌藝術印刷有限公司
經銷 各地新華書店
開本 710×889mm 1/8
印張 5
版次 2022年6月第1版 2022年6月第1次印刷

書號 ISBN 978-7-5479-2795-3
定價 48.00元

若有印刷、裝訂質量問題，請與承印廠聯繫
版權所有 翻印必究